Αναστασία Τούρτα
Διευθύντρια Μουσείου Βυζαντινού Πολιτισμού

Ευτυχία Κουρκουτίδου-Νικολαΐδου
Επίτιμη Διευθύντρια Μουσείου Βυζαντινού Πολιτισμού

ΣΥΝΤΟΜΟΣ Οδηγός

ΜΟΥΣΕΙΟΥ ΒΥΖΑΝΤΙΝΟΥ ΠΟΛΙΤΙΣΜΟΥ

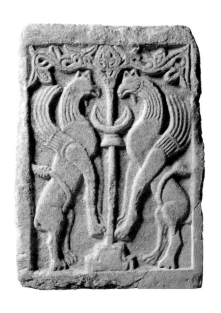

ΕΚΔΟΣΕΙΣ ΚΑΠΟΝ

Το Μουσείο Βυζαντινού Πολιτισμού βραβεύθηκε από το
Συμβούλιο της Ευρώπης με το «Βραβείο Μουσείου» για το 2005.

Φωτογραφίες: Μάκης Σκιαδαρέσης,
Αρχείο Μουσείου Βυζαντινού Πολιτισμού
Επιμέλεια διορθώσεων: Ζέτα Λιβιεράτου
Διαχωρισμοί χρωμάτων: Στέλιος Αναστασίου
Εκτύπωση: Ε. Δανιήλ & ΣΙΑ Α.Ε.
Βιβλιοδεσία: Δ. Τσιάμαλος

Εικόνα εξωφύλλου: Άποψη του Μουσείου Βυζαντινού Πολιτισμού.
Εικόνα τίτλου: Μαρμάρινο ανάγλυφο θωράκιο με γρύπες. 12ος αι.
Εικόνα σελίδας 2: Λεπτομέρεια ξυλόγλυπτου βημόθυρου. 17ος αι.

© 2005 ΕΚΔΟΣΕΙΣ ΚΑΠΟΝ
Μακρυγιάννη 23-27, Αθήνα 117 42, Τηλ./Fax: (210) 9214 089, 9235 098
e-mail: kapon_ed@otenet.gr www.kaponeditions.gr

ISBN: 960-7037-71-5

ΠΕΡΙΕΧΟΜΕΝΑ

ΕΙΣΑΓΩΓΗ

Το Μουσείο Βυζαντινού Πολιτισμού, όπως δηλώνει και η ονομασία του, έχει στόχο να παρουσιάσει την ιστορία, την τέχνη και τον πολιτισμό του βυζαντινού κόσμου στο χώρο της Μακεδονίας και μάλιστα στη Θεσσαλονίκη, στην πόλη που αποτελούσε το πιο σημαντικό πολιτικό, οικονομικό, πνευματικό και καλλιτεχνικό κέντρο στο ευρωπαϊκό τμήμα της βυζαντινής αυτοκρατορίας, μετά την Κωνσταντινούπολη.

Ο βυζαντινός πολιτισμός, συνέχεια του αρχαίου ελληνικού πολιτισμού στην παιδεία και στην τέχνη, συγχώνευσε και αφομοίωσε ποικίλα πολιτιστικά στοιχεία. Το πέρασμα από τον αρχαίο κόσμο στο μεσαιωνικό έχει την καθοριστική σφραγίδα της χριστιανικής θρησκείας. Η λάμψη του βυζαντινού πολιτισμού, που έζησε πάνω από χίλια χρόνια, πέρασε τα σύνορα της αυτοκρατορίας στην Ανατολή και στη Δύση και γοήτευσε τους σύγχρονούς της λαούς. Ιδιαίτερη ήταν η ακτινοβολία της Θεσσαλονίκης στο σλαβικό κόσμο και στον ευρύτερο βαλκανικό χώρο.

Η διαδικασία ίδρυσης βυζαντινού μουσείου στη Θεσσαλονίκη ξεκίνησε μετά την αποκατάσταση του δημοκρατικού πολιτεύματος στην Ελλάδα, το 1975. Στον πανελλήνιο αρχιτεκτονικό διαγωνισμό το 1977, το πρώτο βραβείο απέσπασε ο προικισμένος αρχιτέκτονας Κυριάκος Κρόκος στον οποίο οφείλεται το λιτό και απέριττο κτήριο του Μουσείου Βυζαντινού Πολιτισμού, που έχει θεωρηθεί ως το καλύτερο δημόσιο έργο της εποχής μας και έχει κηρυχθεί ιστορικό διατηρητέο μνημείο και έργο τέχνης. Το έργο, που εντάχθηκε στα Μεσογειακά Ολοκληρωμένα Προγράμματα της Ευρωπαϊκής Κοινότητας, ολοκληρώθηκε και παραδόθηκε για χρήση τον Οκτώβριο του 1993. Από το 1997, το Μουσείο Βυζαντινού Πολιτισμού λειτουργεί ως αυτοτελής περιφερειακή μονάδα του Υπουργείου Πολιτισμού.

Το μουσειολογικό πρόγραμμα του Μουσείου προέβλεψε εκτός από τους εκθεσιακούς χώρους για τη μόνιμη έκθεσή του, ιδιαίτερη πτέρυγα εναλλασσόμενων

θεματικών και περιοδικών εκθέσεων, ειδικό συνεδρια-
κό χώρο, το αμφιθέατρο «Μελίνα Μερκούρη», για την
οργάνωση συμποσίων και ημερίδων, οργανωμένες
και λειτουργικές αρχαιολογικές αποθήκες, σύγχρονα
εξοπλισμένα εργαστήρια συντήρησης των αρχαιοτή-
των, ειδικό χώρο για την πραγματοποίηση εκπαιδευτι-
κών προγραμμάτων, έτσι ώστε το Μουσείο να λει-
τουργήσει ως ένα πολυδύναμο ερευνητικό και πολιτι-
στικό κέντρο.

Η θεωρητική βάση της μουσειολογικής μελέτης και με-
θόδου με την οποία έγινε η μουσειολογική προσέγγιση
των στόχων του Μουσείου Βυζαντινού Πολιτισμού, ήταν
να δημιουργηθεί ένας δίαυλος ολοκληρωμένης επικοι-
νωνίας με το κοινό του. Με την καθοριστική αυτή παρά-
μετρο το μουσείο δεν είναι έκθεση έργων τέχνης και
αντικειμένων αρχαιολογικών συλλογών αλλά έκθεση
ιδεών. Το έκθεμα δεν αντιμετωπίζεται ως ένα έργο τέ-
χνης με αυτόνομη αισθητική και ιστορική σημασία, αλλά
επιλέγεται και αξιοποιείται ώστε να παράγει πληροφό-
ρηση για το ιστορικό, κοινωνικό, καλλιτεχνικό ή πνευ-
ματικό περιβάλλον που το δημιούργησε και να μετα-
τρέψει την πληροφορία σε γνώση, δηλαδή σε ένα κοι-
νωνικό αγαθό. Το πλαίσιο πληροφοριών που συνοδεύει
τα αρχαιολογικά αντικείμενα της έκθεσης δίνει, σε ένα
δεύτερο επίπεδο ανάγνωσης, την επιστημονική ερμη-
νεία τους, ώστε να είναι δυνατή η ανασύσταση της αν-
θρώπινης δραστηριότητας που τα δημιούργησε.
Εντάσσοντας έτσι τα αυθεντικά αντικείμενα μέσα στο
ιστορικό τους πλαίσιο, η σύγχρονη μουσειολογία τα
αντιμετωπίζει ως μαρτυρίες του πολιτισμού από τον
οποίο προέρχονται.

Με τον τρόπο αυτό επιδιώκεται να παρουσιαστεί μια κα-
τά το δυνατόν σφαιρική εικόνα της ζωής στο Βυζάντιο,
φωτίζοντας όψεις της πνευματικότητας και της τέχνης,
της κοινωνικής δομής και της θρησκευτικής ζωής, της
καθημερινότητας των πολιτών στην ύπαιθρο ή στα με-
γάλα αστικά κέντρα της αυτοκρατορίας.

Η ΠΡΩΤΟΒΥΖΑΝΤΙΝΗ ΠΕΡΙΟΔΟΣ
(4ΟΣ - 7ΟΣ ΑΙ.)

Σ τις τρεις πρώτες αίθουσες του Μουσείου ανα-
πτύσσονται θεματικές ενότητες που αναφέρονται
στην παλαιοχριστιανική ή πρωτοβυζαντινή περίοδο. Η
αρχή της ορίζεται συμβατικά με την ίδρυση της Κων-
σταντινουπόλεως, το 325, και τη μεταφορά σε αυτήν
της έδρας της ανατολικής ρωμαϊκής αυτοκρατορίας.
Κατά την ιστορική αυτή περίοδο, συνέχεια της ύστε-
ρης αρχαιότητας που αποτελεί το τέλος του αρχαίου
κόσμου, διαμορφώνονται τα κύρια χαρακτηριστικά
του βυζαντινού πολιτισμού με την καθοριστική σφρα-
γίδα της νέας θρησκείας, του χριστιανισμού. Στο χώ-
ρο της ανατολικής ρωμαϊκής αυτοκρατορίας συντε-
λείται τότε μια μοναδική σύνθεση πολιτιστικών στοι-
χείων με κύρια συστατικά την ελληνική γλώσσα και
παιδεία, το χριστιανισμό ως πνευματική και κοινωνική
δύναμη, τη ρωμαϊκή διοίκηση και το ρωμαϊκό δίκαιο,
καθώς και τα ανατολικά στοιχεία από τις ελληνιστικές
πόλεις του Μεσογειακού χώρου.

Στην έκθεση του Μουσείου η μεγάλη αυτή ιστορική
περίοδος μελετάται σε τρεις θεματικές ενότητες που
αφορούν τον παλαιοχριστιανικό ναό, ως κύρια έκ-
φραση του θριάμβου της Εκκλησίας, τη ζωή μέσα
στην πόλη και στην Αγορά και έξω στην ύπαιθρο, κα-
θώς και τον ιδιωτικό βίο μέσα στο σπίτι, και τέλος τις
χριστιανικές ταφές και τα ταφικά έθιμα, όπου αντικα-
τοπτρίζεται η χριστιανική πίστη για τη σωτηρία της
ψυχής και την μετά θάνατο ζωή.

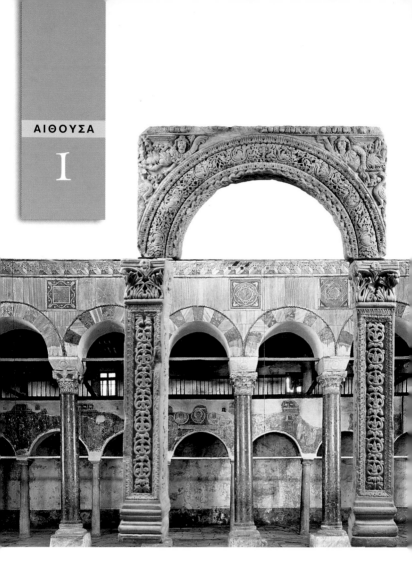

*Τμήμα κιβωρίου από
το ναό του Αγίου
Δημητρίου στη
Θεσσαλονίκη, που
παρουσιάζεται στην
αίθουσα. 5ος - 6ος αι.*

*Εσωτερική άποψη
του ναού πριν από την
πυρκαγιά του 1917.*

Ο ΠΑΛΑΙΟΧΡΙΣΤΙΑΝΙΚΟΣ ΝΑΟΣ

Μ ετά την αναγνώριση από τον Μεγάλο Θεοδόσιο
(379-408) του χριστιανισμού ως επίσημης θρη-
σκείας της ανατολικής ρωμαϊκής αυτοκρατορίας, ιδρύο-
νται μεγάλα και πολυτελή εκκλησιαστικά συγκροτήματα
και ναοί, ιδιαίτερα κατά τον 5ο και 6ο αιώνα. Το μέγεθος
και η πυκνότητά τους σε μια πόλη είναι πολλές φορές
δυσανάλογα με τον πληθυσμό της, γι' αυτό ερμηνεύο-
νται ως προβολή του θριάμβου της χριστιανικής Εκκλη-
σίας απέναντι στην ειδωλολατρία που υποχωρεί.

Ο κυρίαρχος αρχιτεκτονικός τύπος παλαιοχριστιανικού
ναού είναι η βασιλική, που αποτελεί προσαρμογή ενός
ρωμαϊκού δημόσιου κτηρίου συναθροίσεων στη λει-
τουργική πρακτική της χριστιανικής θρησκείας. Η βασι-

7

λική είναι ένα ορθογώνιο, δρομικό κτήριο που χωρίζε-
ται με κιονοστοιχίες σε τρία, πέντε ή επτά κλίτη και στο
οποίο προστίθεται η ημικυκλική κόγχη του Ιερού Βήμα-
τος στα ανατολικά και ο νάρθηκας στη δυτική πλευρά
του ναού. Ένας δεύτερος αρχιτεκτονικός τύπος παλαι-
οχριστιανικού ναού είναι τα περίκεντρα κτήρια, είτε κυ-
κλικά είτε εξαγωνικά ή πολυγωνικά, που απαντώνται
κυρίως στα μεγάλα Μαρτύρια (ναούς πάνω σε τάφους
μαρτύρων της πίστης).

Η έκθεση του Μουσείου, που είναι αφιερωμένη στον πα-
λαιοχριστιανικό ναό, έχει στόχο να παρουσιάσει το ναό-
οικοδόμημα ως κέλυφος που εξυπηρετεί τις λατρευτικές
ανάγκες αλλά αναδεικνύει και τις αισθητικές αξίες της
εποχής, όπως αυτές διακρίνονται στα αρχιτεκτονικά γλυ-
πτά του ναού, στο διάκοσμο και στον εξοπλισμό του με
διάφορα αντικείμενα και λειτουργικά σκεύη.

Τα μαρμάρινα αρχιτεκτονικά γλυπτά του παλαιοχρι-
στιανικού ναού είναι οι κίονες, τα κιονόκρανα και τα επί-
κρανα των μακρών κιονοστοιχιών, τα θωράκια, τα γλυ-
πτά υπέρθυρα κλπ.

ΤΟ ΘΕΟΔΟΣΙΑΝΟ ΚΙΟΝΟΚΡΑΝΟ είναι ο χαρακτηριστικός
τύπος παλαιοχριστιανικού κιονόκρανου που παρουσιά-
ζει τη νέα τεχνική έντονης χρήσης τρυπανιού, με το
οποίο αποδίδονται τα φύλλα σκληρής, πριονωτής άκαν-

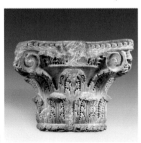 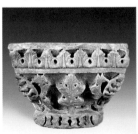

1 2

θας (εικ. 1). Παραλλαγή του θεοδοσιανού είναι το δίζω-
νο κιονόκρανο με φύλλα πριονωτής άκανθας στον κά-
λαθο, με προτομές κριών στις γωνίες του και περιστέ-
ρια στο μέσο των πλευρών του.

Ένας άλλος τύπος είναι το λεβητοειδές ή τεκτονικό κιο-
νόκρανο που ονομάζεται έτσι εξαιτίας του σχήματός
του. Είναι εμφανής η σχηματοποίηση στη χρήση του
τρυπανιού για την απόδοση των φύλλων (εικ. 2).

Τα θωράκια είναι μαρμάρινες πλάκες που τοποθετούνταν στο κενό διάστημα μεταξύ των κιόνων, χωρίζοντας τα πλάγια κλίτη από το κεντρικό, ή ανάμεσα σε πεσσίσκους σχηματίζοντας το φράγμα που χώριζε το Ιερό Βήμα. **ΑΜΦΙΓΛΥΦΟ ΘΩΡΑΚΙΟ** των μέσων του 6ου αιώνα. Στο κέντρο της πλάκας εικονίζονται δύο πουλιά αντίνωτα με στραμμένο το κεφάλι προς τον αμφορέα ανάμεσά τους. Το κεντρικό θέμα περιβάλλεται από μαίανδρο που περικλείει στην κάτω ζώνη δύο ζώα που τρέχουν (εικ. 3).

3

Ο διάκοσμος των τοίχων του παλαιοχριστιανικού ναού ποικίλλει, από τους πολυτελείς ναούς της πρωτεύουσας και των μεγάλων αστικών κέντρων ως τους λιγότερο λαμπρούς ναούς των μικρότερων επαρχιακών πόλεων. Στους πολυτελείς ναούς οι τοίχοι καλύπτονται με πολυδάπανα εντοίχια ψηφιδωτά, μαρμαροθετήματα και πλάκες ορθομαρμάρωσης.

4

5

ΑΠΟΤΟΙΧΙΣΜΕΝΑ ΕΝΤΟΙΧΙΑ ψηφιδωτά από το ναό του Αγίου Δημητρίου που εικονίζουν παγώνι που πλησιάζει να πιει νερό από λεκάνη (εικ. 4), και τον άγιο Δημήτριο δεόμενο μπροστά στην κόγχη ενός κιβωρίου. Δεξιά και αριστερά του δύο μορφές δωρητών (εικ. 5).

Τα δάπεδα είναι στρωμένα επίσης με πανάκριβες πλακοστρώσεις. Στους λιγότερο πλούσιους ναούς τα δάπεδα αποτελούνται από πολύχρωμα ψηφιδωτά και οι

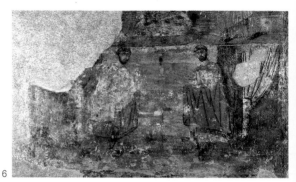

6

τοίχοι καλύπτονται με τοιχογραφίες, διακόσμηση που ήταν λιγότερο δαπανηρή.

ΑΠΟΤΟΙΧΙΣΜΕΝΗ ΤΟΙΧΟΓΡΑΦΙΑ που προέρχεται από την Κρυπτή Στοά της Αρχαίας Αγοράς της Θεσσαλονίκης. Στην πάνω ζώνη διακρίνεται ένθρονη μορφή. Στην κάτω

7

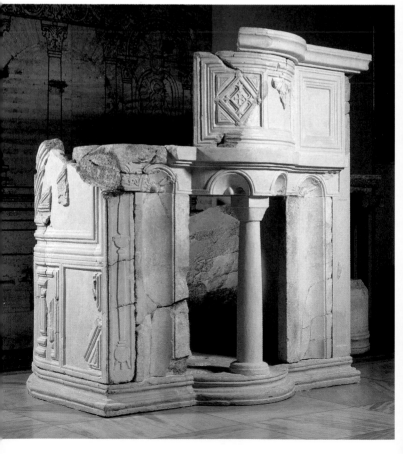

ζώνη δύο δεόμενοι γενειοφόροι άνδρες ταυτίζονται με τους αγίους Αναργύρους (εικ. 6).

Στον εξοπλισμό του παλαιοχριστιανικού ναού ανήκουν και οι μαρμάρινοι άμβωνες που χρησίμευαν για την ανάγνωση των εκκλησιαστικών βιβλίων και για το κήρυγμα. Τρεις είναι οι κύριοι τύποι παλαιοχριστιανικών αμβώνων, ο χαμηλός με μία κλίμακα ανόδου, ο ψηλότερος με δύο κλίμακες κατά το μακρό άξονά του και ο σπανιότερος **ΡΙΠΙΔΙΟΣΧΗΜΟΣ ΑΜΒΩΝΑΣ** με μία είσοδο και δύο κλίμακες ανόδου (εικ. 7).

ΣΠΑΝΙΟ ΔΕΙΓΜΑ ΤΕΤΡΑΕΥΑΓΓΕΛΟΥ, δηλαδή εκκλησιαστικού βιβλίου που περιέχει τα τέσσερα Ευαγγέλια. Το φύλλο που παρουσιάζεται στο Μουσείο προέρχεται από τον περίφημο πορφυρό κώδικα του 6ου αιώνα που είναι γνωστός ως κώδικας της Πετρούπολης, διότι σε

8

αυτήν βρίσκεται το μεγαλύτερο μέρος του. Είναι γραμμένος με μεγαλογράμματη γραφή πάνω σε περγαμηνή, βαμμένη με πορφυρό χρώμα. Τα γράμματα του κειμένου είναι ασημένια, ενώ με χρυσά γράμματα αποδίδονται οι συντομογραφίες ΙΣ (Ιησούς), ΘΣ (Θεός), ΠΗΡ (Πατήρ)(εικ. 8).

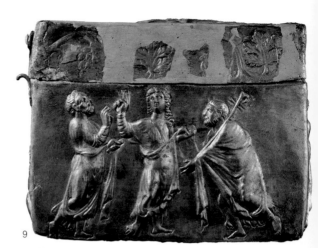

9

ΑΣΗΜΕΝΙΑ ΛΕΙΨΑΝΟΘΗΚΗ του τέλους του 4ου αιώνα, σε σχήμα ορθογώνιου κιβωτιδίου. Στις τέσσερις πλευρές της αναπτύσσονται, σε έξεργο ανάγλυφο, οι συμβολικές παραστάσεις της Παράδοσης του Νόμου από τον Χριστό στους δύο κορυφαίους Αποστόλους Πέτρο και Παύλο, των τριών Παίδων εν καμίνω, του Δανιήλ στο λάκκο των λεόντων και της Παράδοσης των Δέκα Εντολών στον Μωυσή πάνω στο Όρος Σινά (εικ. 9).

10

Στον εξοπλισμό του παλαιοχριστιανικού ναού ανήκουν και τα φωτιστικά σκεύη που εκτίθενται, όπως λυχνάρια, πολυκάνδηλα, κανδήλες. Ανάμεσα στις τελευταίες ξεχωρίζει μια **ΧΑΛΚΙΝΗ ΚΑΝΔΗΛΑ** του 6ου - 7ου αιώνα (εικ. 10). Διατηρεί τις αλυσίδες ανάρτησης και μέσα στο ημισφαιρικό σώμα τοποθετούνταν γυάλινο σκεύος όπου έκαιγε το φυτίλι με το λάδι. Η επιγραφή «Υπέρ ευχής Πατρικίου και Ευτροπίου», που υπάρχει εξωτερικά, δηλώνει ότι δεν πρόκειται για ένα απλό φωτιστικό σκεύος, αλλά για ένα αφιέρωμα, δείγμα ευλάβειας και προσφοράς.

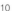

ΠΑΛΑΙΟΧΡΙΣΤΙΑΝΙΚΗ ΠΟΛΗ ΚΑΙ ΚΑΤΟΙΚΙΑ

Μια άλλη όψη του βυζαντινού πολιτισμού, παράλλη-λη με την πνευματικότητα και τη θρησκευτική ζωή, αποτελεί η καθημερινή ζωή των πολιτών της βυζαντινής αυτοκρατορίας, όπως κυλούσε με τις βιοτικές ανάγκες και τα προβλήματα αλλά και με τις χαρές της οικογενει-ακής ζωής. Αυτή η όψη του πολιτισμού προβάλλεται στη δεύτερη αίθουσα του Μουσείου, με επίκεντρο από τη μια τη δημόσια ζωή στην πόλη και στην Αγορά, στα επαγ-γελματικά εργαστήρια, στους αγρούς και στις θάλασ-σες, και από την άλλη, την ιδιωτική ζωή μέσα στα αρχο-ντόσπιτα και στα σπιτικά των απλών ανθρώπων. Κατά την πρωτοβυζαντινή περίοδο δεν παρατηρούνται στην ορ-γάνωση της δημόσιας και της ιδιωτικής ζωής βαθιές το-μές, ανάλογες με αυτές που προκάλεσε στην πνευματι-κή και καλλιτεχνική δημιουργία η εμφάνιση του χριστιανι-σμού. Οι πόλεις περιβάλλονται πάλι από τείχη, οι αστι-κές υποδομές, υδραγωγεία και λουτρά, παραμένουν ίδιες όπως στην ύστερη αρχαιότητα. Κέντρο της δημό-σιας ζωής είναι η Αγορά, που συγκεντρώνει διάφορες δι-οικητικές υπηρεσίες, και τα δημόσια κτήρια, όπως τα θέ-ατρα και ο ιππόδρομος. Δίπλα στην Αγορά βρίσκεται συ-νήθως και η εμπορική αγορά με τα καταστήματα και τα εργαστήρια επεξεργασίας των πρώτων υλών.

ΜΑΡΜΑΡΙΝΟ ΒΑΘΡΟ του 4ου - 5ου αιώνα που πρέπει να στήριζε κίονα ή άγαλμα. Στις τρεις πλευρές του βάθρου, μέσα σε κόγχες με αχιβάδα και αετωματική επίστεψη, ει-κονίζονται ανάγλυφες ολόσωμες γυναικείες μορφές με πυργόσχημα στέμματα στο κεφάλι. Οι αλληγορικές αυ-τές μορφές ταυτίζονται με προσωποποιήσεις πόλεων και αντιπροσωπεύουν την Τύχη κάθε πόλης. Η μία, που εικονίζεται σαν Αμαζόνα με ασπίδα, ταυτίζεται με την Τύ-χη της Ρώμης, ενώ η δεύτερη, που κρατά κέρας αφθο-νίας με καρπούς, ταυτίζεται με την Τύχη της Κωνσταντι-νούπολης ή της Θεσσαλονίκης (εικ. 11).

Οι όψεις της καθημερινής ζωής μέσα στο σπίτι αναφέρο-νται στις δραστηριότητες που αναπτύσσονται μέσα σε αυ-τό και στις βασικές οικιακές ασχολίες, όπως είναι η απο-θήκευση τροφίμων σε πιθάρια στο κατώι του σπιτιού, η

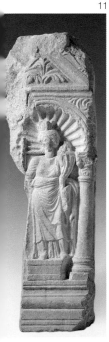

11

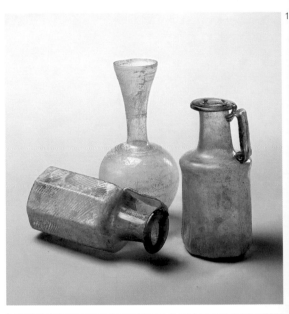

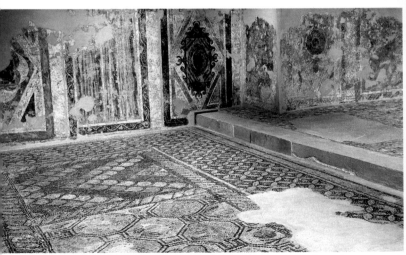

παρασκευή του φαγητού με μαγειρικά σκεύη καπνισμέ-
να από τη φωτιά της εστίας, με γουδιά, με πήλινα και
ΓΥΑΛΙΝΑ ΕΠΙΤΡΑΠΕΖΙΑ ΣΚΕΥΗ (εικ. 12). Επίσης περιλαμ-
βάνεται η ενασχόληση με την ένδυση της οικογένειας, δη-
λαδή με το γνέσιμο του μαλλιού, την ύφανση στον αργα-
λειό, το ράψιμο των ρούχων, αλλά και με τον καλλωπισμό
με καλλυντικά και κοσμήματα. Στο κέντρο της έκθεσης
παρουσιάζεται ένα **ΤΡΙΚΛΙΝΙΟ,** δηλαδή η αψιδωτή αίθου-
σα υποδοχής, ενός αστικού σπιτιού της Θεσσαλονίκης

του 5ου αιώνα. Η ορθογώνια αίθουσα είναι στρωμένη με ψηφιδωτό δάπεδο, με θέματα γεωμετρικά και φυτικά. Σε ένα διάχωρο του ψηφιδωτού υπάρχει επιγραφή που εκφράζει ευχές για ευτυχία στα μέλη της οικογένειας των ιδιοκτητών. Στο δυτικό άκρο της αίθουσας του τρικλινίου σχηματίζεται ημικυκλική κόγχη, ψηλότερη κατά ένα σκαλοπάτι, όπου τοποθετούνταν τα ανάκλιντρα. Οι τοίχοι της αίθουσας καλύπτονται με ζωγραφική, σε ορθογώνιους πίνακες που μιμούνταν ορθομαρμάρωση (εικ. 13).

Οι **ΧΙΤΩΝΕΣ** που παρουσιάζονται έχουν παραχωρηθεί από το Μουσείο Μπενάκη. Προέρχονται από τάφους της Αιγύπτου, όπου διατηρήθηκαν λόγω της έλλειψης υγρασίας στο αμμώδες έδαφός της. Ο ένας χιτώνας, του 5ου αιώνα, είναι λινός, άβαφος, με μάλλινα διακοσμητικά υφάδια σε καστανοκόκκινο χρώμα (εικ. 14). Ο δεύτερος χιτώνας, του 7ου αιώνα, είναι μάλλινος, βαμμένος κόκκινος, με διακοσμητικά κυκλικά επιρράμματα (εικ. 15).

15

14

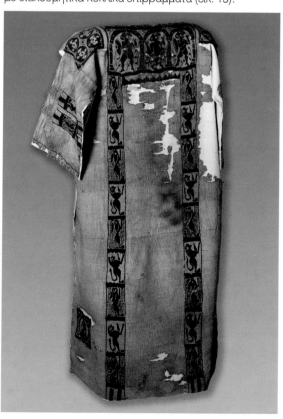

14

ΑΠΟ ΤΑ ΗΛΥΣΙΑ ΠΕΔΙΑ ΣΤΟ ΧΡΙΣΤΙΑΝΙΚΟ ΠΑΡΑΔΕΙΣΟ

Οργανώθηκε
στο πλαίσιο του
ερευνητικού
προγράμματος
"The Transformation
of the Roman World,
AD 400-900" της
European Science
Foundation, με τη
στήριξη της Ε.Ε.,
πρόγραμμα
RAPHAEL.

Τα Ηλύσια Πεδία των αρχαίων Ελλήνων ήταν ένας παραδεισένιος τόπος υλικής ευημερίας και απόλαυσης των εκλεκτών των θεών. Αντίθετα, ο χριστιανικός Παράδεισος είναι ο ουράνιος χώρος που συμβολίζει τη σωτηρία της ψυχής των πιστών και την μετά θάνατο ζωή. Αυτή η ουσιαστική διαφορά της χριστιανικής κοσμοθεωρίας εκφράζεται ιδιαίτερα στην εικονογραφία των τάφων, στους συμβολισμούς και στα κείμενα των επιτυμβίων επιγραφών καθώς και υια ταφικά έθιμα, παράλληλα με τις επιβιώσεις από τον αρχαίο κόσμο.

Στην αρχαιότητα οι νεκροπόλεις εκτείνονταν έξω από τα τείχη των πόλεων. Στον ίδιο χώρο βρίσκονται από το 2ο-3ο αιώνα οι χριστιανικές ταφές, ενταγμένες στα προϋπάρχοντα «εθνικά» νεκροταφεία. Σιγά-σιγά οργανώθηκαν ιδιαίτερα χριστιανικά κοιμητήρια γύρω από τάφους μαρτύρων και στη συνέχεια σε χώρους οργανωμένους από την Εκκλησία της πόλης.

Πολλοί από τους τάφους είχαν ως επιτύμβια σήματα μαρμάρινες ή πέτρινες πλάκες με σύμβολα της χριστιανικής θρησκείας, όπως ο σταυρός, το χρίσμα, ο ιχθύς, τα περιστέρια, ή και επιγραφές με εκφράσεις που δηλώνουν τη νέα σχέση του χριστιανού με το θάνατο, καθώς είναι θεμελιώδης η πίστη ότι ο τάφος είναι τόπος ύπνου του νεκρού ως την τελική Κρίση και την ανάσταση των νεκρών. Τέτοιες εκφράσεις είναι: «κοιμητήριον έως αναστάσεως», «καλοκοίμητος», «αιωνία ζωή χρώ», «μημόριον» ή «μεμόριον» κλπ.

Από τους χριστιανικούς τάφους της Θεσσαλονίκης, από τον 3ο ως τον 6ο αιώνα, προέρχεται μια ιδιαίτερα πλούσια συλλογή τοιχογραφιών. Τα θέματα που πραγματεύεται η ταφική ζωγραφική πηγάζουν είτε από την Παλαιά και την Καινή Διαθήκη, με εσχατολογικό περιεχόμενο, είτε περιέχουν συμβολισμούς και αλληγορίες που αναφέρονται σε δόγματα της νέας θρησκείας, όπως είναι η μετά θάνατο ζωή και η σωτηρία της ψυχής. Τέτοια συμβολικά θέματα είναι ο αμνός, η περιστερά, το ελάφι που πλησιάζει να πιει νερό, τα παγώνια που πλαισιώνουν κανθάρους κλπ.

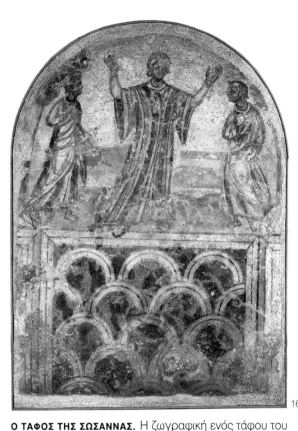

16

Ο ΤΑΦΟΣ ΤΗΣ ΣΩΣΑΝΝΑΣ. Η ζωγραφική ενός τάφου του 5ου αιώνα αφηγείται την αλληγορική ιστορία της Σωσάννας από την Παλαιά Διαθήκη (εικ. 16). Μέσα σε τοπίο κήπου με δένδρα και φράκτες εικονίζεται η Σωσάννα, με τα χέρια υψωμένα σε στάση δέησης, ανάμεσα σε δύο Ιουδαίους γέροντες που την κατηγόρησαν άδικα για μοιχεία. Η Σωσάννα προσευχήθηκε στον Θεό και δικαιώθηκε. Η ιστορία της Σωσάννας είναι αλληγορία του θριάμβου της Εκκλησίας του Χριστού απέναντι στους αιρετικούς. **ΔΙΔΥΜΟΣ ΚΑΜΑΡΩΤΟΣ ΤΑΦΟΣ** του 4ου αιώνα. Ο ένας τάφος καλύπτεται με ζωγραφική που μιμείται επενδύσεις τοίχων με πολύχρωμα μάρμαρα. Στην ανατολική στενή πλευρά του εικονίζεται τοπίο με πουλί που φτερουγίζει σε ανθισμένο κάμπο, ενώ αντίστοιχα στη δυτική στενή πλευρά του τάφου ένα στεφάνι, ανάμεσα σε δύο περιστέρια, περικλείει το χριστόγραμμα. Στην καμάρα της οροφής σχηματίζονται φυλλοφόρα στεφάνια (εικ. 17). Ο δεύτερος τάφος εικονογραφείται με σκηνές από την Παλαιά και την Καινή

17

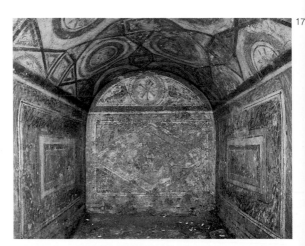

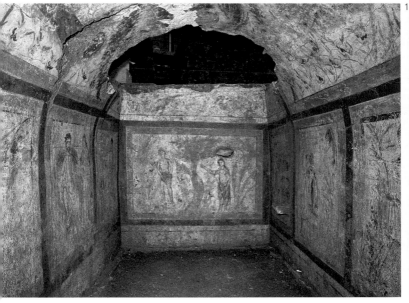

Διαθήκη που έχουν κοινό στοιχείο την αλληγορική αναφο-
ρά στο απολυτρωτικό έργο του Κυρίου, όπως είναι η πα-
ράσταση του Μωυσή και της φλεγόμενης βάτου, οι δέλτοι
με τις Δέκα Εντολές, ο Δανιήλ στο λάκκο των λεόντων, ο
Καλός Ποιμήν, η Ανάσταση του Λαζάρου, οι Πρωτόπλα-
στοι δίπλα στο δένδρο με τον πονηρό όφι κλπ. (εικ. 18).
ΤΑΦΟΣ ΤΟΥ ΕΥΣΤΟΡΓΙΟΥ του 4ου αιώνα. Η εικονογράφη-
ση του τάφου αυτού περιλαμβάνει μια σπάνια παρά-
σταση οικογένειας που τελεί τα ταφικά έθιμα προς τι-
μήν των νεκρών προγόνων. Η οικογένεια αποτελείται

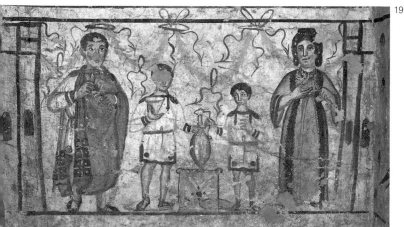

από τον Φλάβιο, την Αυρηλία, τα δύο παιδιά τους και την ηλικιωμένη «μητέρα πάντων» που πλαισιώνουν έναν επιτύμβιο βωμό, πάνω στον οποίο είναι τοποθετημένο ένα αγγείο για χοές (εικ. 19).

Τα ευρήματα μέσα στους τάφους είναι πολύ σημαντικά επίσης, διότι μας δίνουν πληροφορίες για τα ταφικά έθιμα αλλά και για τις κοινωνικές και οικονομικές συνθήκες της εποχής: χάλκινα νομίσματα μέσα και έξω από τους τάφους, χρυσές δανάκες που τοποθετούνταν αντί νομίσματος στο στόμα του νεκρού κατά την αρχαία συνήθεια. Επίσης, αγγεία και κεραμικά σκεύη για τα νεκρόδειπνα και τις χοές υγρών προσφορών στις ταφές, γυάλινα και πήλινα ταφικά αγγεία, **ΚΟΣΜΗΜΑΤΑ ΚΑΙ ΔΙΑΚΟΣΜΗΤΙΚΑ ΕΞΑΡΤΗΜΑΤΑ** (εικ. 20) από τα ενδύματα του νεκρού, αποτελούν συγκινητική αναφορά στους ανθρώπους εκείνης της εποχής και στα συναισθήματα για τους νεκρούς τους.

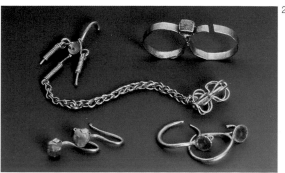

ΑΠΟ ΤΗΝ ΕΙΚΟΝΟΜΑΧΙΑ ΣΤΗ ΛΑΜΨΗ ΤΩΝ ΜΑΚΕΔΟΝΩΝ ΚΑΙ ΤΩΝ ΚΟΜΝΗΝΩΝ (8ΟΣ-12ΟΣ ΑΙ.)

Η θρησκευτική και ιδεολογική κρίση της Εικονομαχίας, που συντάραξε τη βυζαντινή αυτοκρατορία κατά τον 8ο και 9ο αιώνα, είχε πολιτικές και κοινωνικές επιπτώσεις. Παράλληλα με τους διωγμούς των εικόνων, οι εικονομάχοι αυτοκράτορες επιχείρησαν να εφαρμόσουν μέτρα κατά της εκκλησιαστικής και μοναστηριακής περιουσίας, καθώς οι μοναχοί ήταν οι κύριοι εκπρόσωποι της εικονολατρίας. Μετά το πέρας της εικονομαχικής κρίσης παρατηρείται ανάκαμψη του μοναχισμού και ίδρυση μεγάλων μονών και μοναστικών κέντρων, όπως το Άγιο Όρος. Παράλληλα, μέσα στο πλαίσιο της αυτοκρατορικής πολιτικής απέναντι στο σλαβικό κόσμο, οργανώνεται αποστολή εκχριστιανισμού των Σλάβων της Κεντρικής και Ανατολικής Ευρώπης από τους δύο Θεσσαλονικείς αδελφούς Κύριλλο και Μεθόδιο, στους οποίους οφείλεται εκτός από τη διάδοση του χριστιανισμού, η δημιουργία του πρώτου γλαγολιτικού σλαβικού αλφαβήτου. Η συρρίκνωση στα ανατολικά και δυτικά όρια της αυτοκρατορίας κατά την περίοδο αυτή είχε ως αποτέλεσμα μεγαλύτερη ομοιογένεια στο κράτος. Εξαιτίας των εχθρικών επιδρομών δημιουργούνται οι πόλεις-κάστρα σε φυσικά οχυρές θέσεις.

Η εικονομαχική πολιτική είχε αντίκτυπο και στο διάκοσμο των ναών, όπου επικρατούν ανεικονικά, γεωμετρικά, φυτικά και ζωομορφικά θέματα, με ιδιαίτερη προβολή του συμβόλου του σταυρού. Με τη λήξη της Εικονομαχίας, το 843, αναπτύσσονται νέα εικονογραφικά προγράμματα στην τοιχογράφηση των ναών, σύμφωνα με τα οποία είναι καθορισμένη η συμβολική θέση κάθε παράστασης στο ανάλογο σημείο του ναού και η τάξη αυτή αντανακλά την ουράνια ιεραρχία. Επίσης διαμορφώνεται σταδιακά ένας νέος αρχιτεκτονικός τύπος στη ναοδομία, ο σταυροειδής εγγεγραμμένος ναός με τρούλο, και παράλληλα επικρατεί, κυρίως στα καθολικά των μεγάλων μονών, ο απλός και σύνθετος οκταγωνικός ναός. Ιδιαίτερη προσοχή δίνεται στο διάκοσμο των όψεων με πλινθοπερίκλειστη τοιχοδομία και με χρήση πλίνθινων κοσμημάτων.

Ιδιαίτερο χαρακτηριστικό της εποχής είναι οι μεγάλες ανάγλυφες εικόνες αγίων από μάρμαρο. **Η ΑΝΑΓΛΥΦΗ ΕΙΚΟΝΑ ΤΗΣ ΠΑΝΑΓΙΑΣ ΔΕΟΜΕΝΗΣ** χρονολογείται στις αρχές του 11ου αιώνα. Η Παναγία εικονίζεται όρθια και δεομένη. Λείπει το κεφάλι της. Οι πτυχώσεις του ενδύματος πέφτουν μαλακά αφήνοντας να διαφαίνεται ο όγκος του κορμού (εικ. 21).

Ήδη από την παλαιοχριστιανική περίοδο είχαν αναπτυ-

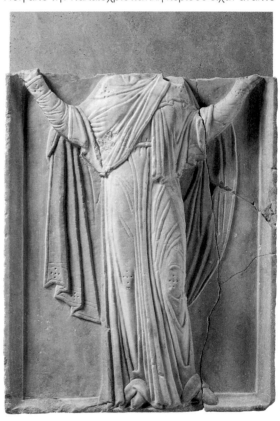

21

χθεί ιεροί τόποι προσκύνησης, κυρίως στους Αγίους Τόπους, της επίγειας ζωής του Χριστού αλλά και σε τάφους αποστόλων, αγίων ή μαρτύρων. Στη Θεσσαλονίκη, επίκεντρο της προσκύνησης ήταν οι ναοί των μυροβλητών αγίων Δημητρίου και Θεοδώρας. Στους αυτοκράτορες και στους επιφανείς αξιωματούχους προσφερόταν λύθρο, δηλαδή χώμα με αίμα από τον τάφο του αγίου Δημητρίου, μέσα σε λειψανοθήκες που ήταν ομοιώματα του τάφου του. Από τα μέσα του 12ου αιώνα

οι προσκυνητές έπαιρναν από τους τάφους των μυρο-
βλητών αγίων μύρο μέσα σε **ΜΟΛΥΒΔΙΝΑ ΦΙΑΛΙΔΙΑ** τα
λεγόμενα κουτρούβια (εικ. 22).

Ένα νέο στοιχείο αυτής της εποχής είναι η νομική κα-
τοχύρωση του ενταφιασμού των νεκρών μέσα στην πό-
λη, στις αυλές των ναών και των μοναστηριών. Οι τα-
φές είναι συνήθως απλοί λάκκοι οριοθετούμενοι με πέ-
τρες και πλίνθους και περιέχουν προσωπικά αντικείμε-
να του νεκρού, κυρίως κοσμήματα. Παράλληλα, στο
εσωτερικό των ναών υπάρχουν πιο σύνθετες ταφικές
κατασκευές, ψευδοσαρκοφάγοι και αρκοσόλια, για την
ταφή επιφανών προσώπων, κληρικών ή λαϊκών. **Η ΠΛΑΚΑ
ΨΕΥΔΟΣΑΡΚΟΦΑΓΟΥ** του 10ου αιώνα, που εκτίθεται, δια-
κοσμείται με πλέγματα και ανθέμια (εικ. 23).

22

23

Το χειρόγραφο **ΕΥΑΓΓΕΛΙΣΤΑΡΙΟ** του 11ου αιώνα που
εκτίθεται συγκαταλέγεται στα έργα υψηλής τέχνης της
περιόδου. Γραμμένο σε λεπτή περγαμηνή, περιέχει πε-
ρικοπές των τεσσάρων ευαγγελίων που διαβάζονται τις
Κυριακές στην εκκλησία. Είναι διακοσμημένο με μικρο-
γραφίες των τεσσάρων ευαγγελιστών αλλά σήμερα σώ-
ζονται μόνο των τριών, του Ματθαίου, του Μάρκου και
του Λουκά. Οι ευαγγελιστές εικονίζονται καθισμένοι
μπροστά σε αναλόγια με τα σύνεργα της γραφής. Ιδιαίτε-
ρο διακοσμητικό ενδιαφέρον παρουσιάζουν τα επίτιτλα
που πλαισιώνουν τους τίτλους του κειμένου και τα αρχικά
γράμματα κάθε κεφαλαίου. Οι διαστάσεις, η ωραία γρα-
φή, η πολυτέλεια και η αριστοτεχνική εκτέλεση της πλού-
σιας διακόσμησης προσγράφουν το Ευαγγελιστάριο σε
εργαστήριο της Κωνσταντινούπολης (εικ. 24 α-γ).

24β

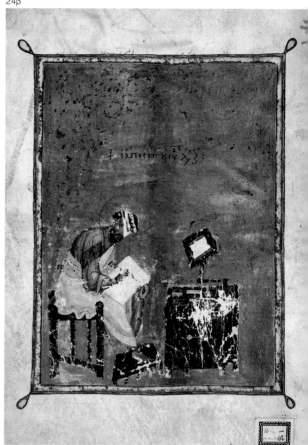

24α

24γ

Η ΕΙΚΟΝΑ ΤΗΣ ΠΑΝΑΓΙΑΣ ΔΕΞΙΟΚΡΑΤΟΥΣΑΣ χρονολογείται γύρω στα 1200. Εικονίζεται η Παναγία να κρατά τον Χριστό στο δεξί χέρι της και να απλώνει το αριστερό προς το Παιδί της. Το πρόσωπό της έχει λεπτά, αριστοκρατικά χαρακτηριστικά και θλιμμένη έκφραση. Αντίθετα, το πρόσωπο του Χριστού, που στηρίζει ένα ειλητό στο μηρό του, είναι εύσαρκο με έντονα χαρακτηριστικά. Πιθανότατα πρόκειται για έργο εισηγμένο από την Κύπρο (εικ. 25).

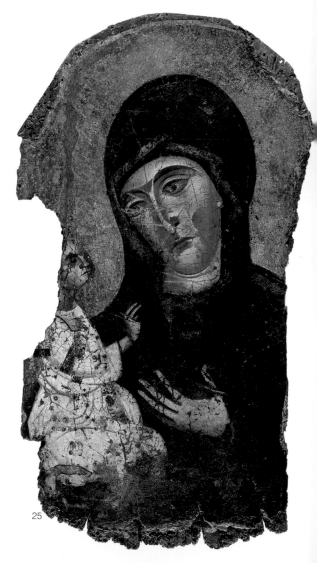

25

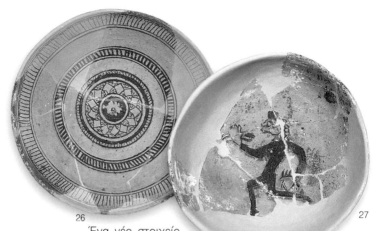

26 27

Ένα νέο στοιχείο
της περιόδου αναφέ-
ρεται στην τεχνολογία της κεραμικής και συνίσταται
στην εφυάλωση των οικιακών σκευών και κυρίως των
επιτραπέζιων. Με ένα στρώμα γυαλιού στην επιφάνεια
των αγγείων αυτά γίνονταν αδιάβρυχα. Η διακόσμηση
των **ΕΦΥΑΛΩΜΕΝΩΝ ΚΕΡΑΜΙΚΩΝ** είναι ζωγραφιστή, εγ-
χάρακτη ή ανάγλυφη (εικ. 26, 27).

ΤΑ ΧΡΥΣΑ ΠΕΡΙΚΑΡΠΙΑ του 10ου αιώνα, που εκτίθενται,
αποτελούσαν είδη πολυτελείας, εξαρτήματα της αμ-
φίεσης μιας βυζαντινής αρχόντισσας. Είναι κατασκευα-
σμένα με τη δύσκολη τεχνική των χρυσοπερίκλειστων
σμάλτων (cloisonné). Τα θέματά τους είναι πουλιά που
τσιμπούν σταφύλια, ανθέμια και ρόδακες (εικ. 28).

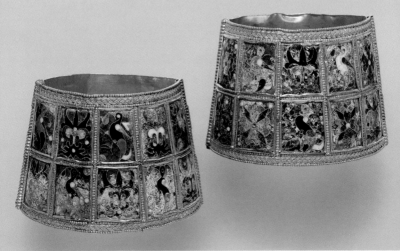

28

ΟΙ ΔΥΝΑΣΤΕΙΕΣ ΤΩΝ ΒΥΖΑΝΤΙΝΩΝ ΑΥΤΟΚΡΑΤΟΡΩΝ

Από τα χρόνια του αυτοκράτορα Ηρακλείου, τον 7ο αιώνα, παρατηρείται μια σημαντική αλλαγή στη διαδοχή του θρόνου καθώς η βασιλεία γίνεται κληρονομική. Οι αυτοκράτορες, όσο ζουν, στέφουν συνήθως το διάδοχό τους ως συμβασιλέα. Με τον τρόπο αυτό εξασφαλιζόταν η κληρονομική διαδοχή μέσα στην οικογένεια. Έτσι δημιουργήθηκαν οι μεγάλες αυτοκρατορικές δυναστείες.

Στην έκθεση του Μουσείου, η πινακίδα των βυζαντινών δυναστειών με απεικονίσεις αυτοκρατόρων σε ψηφιδωτά, μικρογραφίες χειρογράφων, σε έργα μικροτεχνίας και νομίσματα, δίνουν στοιχεία για τα βασιλικά ενδύματα σε πορφυρό χρώμα και για το στέμμα, που ήταν το βασικό σύμβολο της αυτοκρατορικής εξουσίας. Άλλα διακριτικά της εξουσίας, που κρατούσε ο αυτοκράτορας, ήταν μια σφαίρα με σταυρό που συμβόλιζε την Οικουμένη και την κυριαρχία του χριστιανισμού σε αυτήν, το σκήπτρο ή ένα πορφυρό πουγγί που περιείχε χώμα και συμβόλιζε τη θνητότητα των βασιλέων. Κύριος φορέας διάδοσης της αυτοκρατορικής πολιτικής και ιδεολογίας ήταν το νόμισμα με τη μορφή του αυτοκράτορα, το οποίο με την ευρεία κυκλοφορία του δήλωνε ότι η βασιλική εξουσία επί της γης εκπορευόταν από τον Θεό.

Ο ΧΡΥΣΟΣ ΣΟΛΙΔΟΣ του νομισματοκοπείου της Θεσσα-

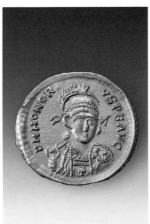 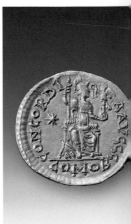

29α 29β

λονίκης απεικονίζει στη μία όψη τον αυτοκράτορα Ονώριο (393-410) και πίσω την προσωποποίηση της Κωνσταντινούπολης ένθρονης να κρατά σκήπτρο και να τη στεφανώνει η νίκη (εικ. 29α-β).

Στα νομίσματα, στη μία όψη εικονιζόταν ο αυτοκράτορας και στην άλλη ο Χριστός να ευλογεί. Στα νομίσματα που κόβονταν στο νομισματοκοπείο της Θεσσαλονίκης, εκτός από τις απεικονίσεις του Χριστού και της Παναγίας εικονιζόταν ο προστάτης άγιος της πόλης, ο άγιος Δημήτριος. Από τον 11ο αιώνα ο χρυσός σόλιδος, η κύρια νομισματική μονάδα του Βυζαντίου από την εποχή του Με-

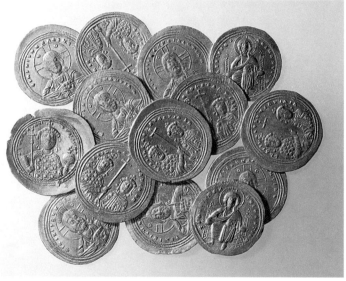

30

γάλου Κωνσταντίνου, αντικαταστάθηκε από ένα νέο χρυσό νόμισμα, το υπέρπυρο, στο πλαίσιο της οικονομικής πολιτικής του Αλεξίου Α΄ Κομνηνού, για να αντιμετωπίσει την οξεία οικονομική κρίση του κράτους.

Ένα νέο στοιχείο στο βυζαντινό νόμισμα της μεσοβυζαντινής περιόδου είναι τα λεγόμενα σκυφωτά νομίσματα που είναι κοίλα και κυρτά.

Στην έκθεση παρουσιάζονται και οι λεγόμενοι «θησαυροί» νομισμάτων, οι οποίοι αποταμιεύονταν ή αποκρύπτονταν σε περιόδους πολεμικών συγκρούσεων. Ξεχωρίζει ο «θησαυρός» χρυσών νομισμάτων των αυτοκρατόρων Βασιλείου Β΄ (976-1025), Ρωμανού Γ΄ (1028-1034) και Κωνσταντίνου Θ΄ (1042-1055) (εικ. 30).

ΤΟ ΒΥΖΑΝΤΙΝΟ ΚΑΣΤΡΟ

Το θέμα της έκθεσης αναφέρεται στα βυζαντινά κάστρα, των οποίων η ίδρυση, κατά τη μεσοβυζαντινή περίοδο (9ος-12ος αι.), ήταν το επακόλουθο μιας σειράς ιστορικών και πολιτικών συγκυριών κατά τους προηγούμενους αιώνες. Πράγματι, εχθρικές επιδρομές και οικονομικές δυσχέρειες, φυσικές καταστροφές, όπως μεγάλοι σεισμοί και επιδημίες πανούκλας, συνέτειναν στη σταδιακή συρρίκνωση ή και εγκατάλειψη των μεγάλων παλαιοχριστιανικών πόλεων. Οι συνθήκες σταθερότητας που επικράτησαν στην αυτοκρατορία από τον 9ο αιώνα εκδηλώθηκαν και με μια έντονη οικοδομική δραστηριότητα σε επισκευές υφιστάμενων οχυρώσεων και ίδρυση νέων κάστρων.

Τα κάστρα έλεγχαν τα περάσματα, προστάτευαν τον παραγωγικό χώρο και εξυπηρετούσαν ανάγκες άμυνας και κατοικίας. Συγκέντρωναν τις βασικές λειτουργίες μιας πόλης, αλλά η μορφολογία του εδάφους και ο περιορισμένος χώρος όπου κτίζονταν καθόρισαν την πολεοδομική τους οργάνωση και την αρχιτεκτονική των σπιτιών. Ο 6ος, 9ος, 10ος και 14ος είναι οι αιώνες με τη μεγαλύτερη δραστηριότητα στην κατασκευή οχυρωματικών έργων. Πυκνό δίκτυο κάστρων κατασκευάστηκε ανάμεσα στην Κωνσταντινούπολη και τη Θεσσαλονίκη, πολλά από τα οποία κτίστηκαν κατά μήκος της Εγνατίας οδού.

31

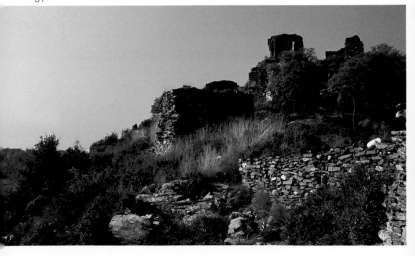

Στην έκθεση παρουσιάζονται, με αρχαιολογικό υλικό και εποπτικά μέσα, οι λόγοι και οι προϋποθέσεις ίδρυσης των βυζαντινών κάστρων, η πολεοδομική τους οργάνωση, το κρίσιμο ζήτημα της εξασφάλισης νερού για την αμυντική τους ικανότητα, η οργάνωση της ζωής μέσα στο κάστρο, η σχέση των κάστρων και της υπαίθρου, καθώς η αγροτική κοινωνία είχε καθοριστικό ρόλο στο Βυζάντιο, και τέλος οι τακτικές πολιορκίας και ο στρατιωτικός εξοπλισμός. Το αρχαιολογικό υλικό που εκτίθεται προέρχεται από διάφορα κάστρα της Μακεδονίας και κυρίως από το κάστρο της Ρεντίνας, 71 χλμ. βορειοανατολικά της Θεσσαλονίκης, το οποίο ερεύνησε συστηματικά ο καθηγητής Ν. Μουτσόπουλος. Την έκθεση συμπληρώνει βίντεο-εγκατάσταση της ζωγράφου Μ. Στραπατσάκη, με τα κάστρα του βορειοελλαδικού χώρου, από το δυτικότερο του Αγγελόκαστρου στην Κέρκυρα, ως το ανατολικότερο του Πύθιου στη Θράκη.

Ο ΟΧΥΡΩΜΕΝΟΣ ΒΥΖΑΝΤΙΝΟΣ ΟΙΚΙΣΜΟΣ ΤΗΣ ΡΕΝΤΙΝΑΣ κτίστη-

κε στην κορυφή λόφου που έλεγχε τη δίοδο από την Κεντρική προς την Ανατολική Μακεδονία και Θράκη. Διαδέχτηκε το φρούριο Αρτεμίσιο του 6ου αιώνα, που, με τη σειρά του, είχε κτιστεί στη θέση προϋπάρχοντος ρωμαϊκού φρουρίου (εικ. 31). Από τον 9ο αιώνα αναφέρεται ως έδρα επισκοπής Λητής και Ρεντίνας. Μέσα στο κάστρο υπάρχει ένας **ΣΤΑΥΡΙΚΟΣ ΝΑΟΣ** (εικ. 32) και μια μεσοβυζαντινή βα-

σιλική, ενώ έχουν ανασκαφεί εργαστήρια, κατοικίες, πολλές κινστέρνες για τη συλλογή του βρόχινου νερού, καθώς και νεκροταφεία. Εντυπωσιακό είναι το υπόσκαφο κλιμακοστάσιο που οδηγεί από το κάστρο σε μεγάλη κινστέρνα στη βάση του λόφου, δίπλα στο παρακείμενο ρυάκι, εξασφαλίζοντας την τροφοδοσία του κάστρου με νερό. Κατά τις ανασκαφικές έρευνες στον πύργο της ακρόπολης του Γυναικόκαστρου στο νομό Κιλκίς ανακαλύφθηκε **ΤΜΗΜΑ ΤΟΙΧΟΓΡΑΦΙΑΣ** με μονόγραμμα της δυναστείας των Παλαιολόγων. Το μονόγραμμα αφενός επιβεβαιώνει τις ιστορικές πηγές, που αναφέρουν ότι το εν λόγω κάστρο ιδρύθηκε από τον Ανδρόνικο Γ΄ Παλαιολόγο (1328-1341) και αφετέρου μαρτυρεί την ύπαρξη τοιχογραφημένου παρεκκλησίου σε έναν από τους ορόφους του πύργου (εικ. 33).

ΤΟ ΛΥΚΟΦΩΣ ΤΟΥ ΒΥΖΑΝΤΙΟΥ, 1204-1453

Η εκθεσιακή ενότητα πραγματεύεται τους τελευταίους αιώνες ζωής της βυζαντινής αυτοκρατορίας, μιας κρίσιμης ιστορικής περιόδου που οριοθετείται από τις δύο αλώσεις της Κωνσταντινούπολης: η πρώτη το 1204 από τους Λατίνους της Δ΄ Σταυροφορίας, η δεύτερη και μοιραία το 1453 από τους Οθωμανούς Τούρκους που σήμανε και το οριστικό τέλος της

Η οργάνωση
της έκθεσης και
η συντήρηση
των εκθεμάτων
πραγματοποιήθηκαν
με χορηγία
της εταιρείας
Groupe **Carrefour** ◀❿
CARREFOUR MARINOPOULOS S.A.
«Εις μνήμην Ιωάννη
Π. Μαρινόπουλου».

34

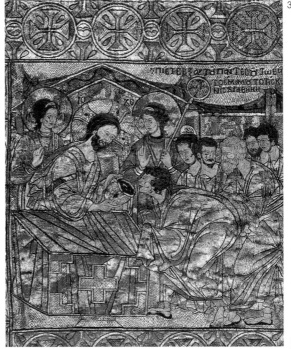

34α

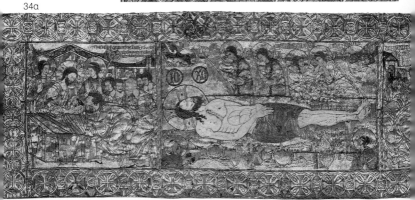

αυτοκρατορίας, ύστερα από ένδεκα περίπου αιώνες ζωής. Στο διάστημα αυτό, παρόλες τις ζοφερές συνθή-κες λόγω της διαρκούς εδαφικής συρρίκνωσης της αυ-τοκρατορίας, κυρίως από την αυξανόμενη ορμή των Οθωμανών Τούρκων, της οικονομικής δυσπραγίας και των εμφυλίων πολέμων, οι τέχνες και τα γράμματα γνώ-ρισαν νέα άνθηση, με κύρια κέντρα την Κωνσταντινού-πολη και τη Θεσσαλονίκη.

34γ

34δ

Για όσο καιρό κατείχαν την Κωνσταντινούπολη οι Λατίνοι (1204-1261) το κέντρο της τέχνης μετατοπίστηκε στη Θεσσαλονίκη. Η πόλη, απελευθερωμένη από το λατινικό ζυγό ήδη από το 1224, διαμόρφωσε και διέδωσε τις νέες τάσεις, τόσο στις ελληνικές περιοχές όσο και στις περιο-χές των Σέρβων ηγεμόνων. Αλλά και μετά την ανάκτηση της Κωνσταντινούπολης το 1261 από τον Μιχαήλ Η΄ και την εγκαθίδρυση της δυναστείας των Παλαιολόγων, η Θεσσαλονίκη διατήρησε το ρόλο της ως καλλιτεχνικό κέ-ντρο ισότιμο αλλά διαφορετικών αισθητικών αναζητήσε-ων από την πρωτεύουσα, με ακτινοβολία στο Άγιο Όρος και στους όμορους σλαβικούς λαούς.

Ενταγμένα σε αυτόν τον ιστορικό περίγυρο παρουσιά-ζονται στην έκθεση αντιπροσωπευτικά έργα της τέχνης της περιόδου.

Ο «ΕΠΙΤΑΦΙΟΣ ΤΗΣ ΘΕΣΣΑΛΟΝΙΚΗΣ», ένα αριστούργημα της εκκλησιαστικής χρυσοκεντητικής χρονολογημένο γύρω στα 1300, αποτελεί το επίκεντρο της έκθεσης. Στο κέντρο του επιταφίου παριστάνεται ο νεκρός Χριστός περιστοιχισμένος από αγγελικές δυνάμεις και στα άκρα η Μετάληψη του οίνου και η Μετάδοση του άρτου από τον Χριστό στους Αποστόλους. Η σύνθεση και το μνη-μειακό ύφος των παραστάσεων συνδέουν το κέντημα με έργα της μεγάλης ζωγραφικής των αρχών του 14ου αι-ώνα, ενώ η τεχνική αρτιότητα της κατασκευής του το κα-θιστούν κορυφαίο έργο της εκκλησιαστικής χρυσοκε-ντητικής της εποχής του (εικ. 34α-δ).

Γύρω από τον επιτάφιο παρατίθενται μερικά έργα υψηλής δογματικής και αισθητικής σημασίας, όπως η περίφημη εικόνα του Χριστού ως «Σοφία του Θεού», η πολύτιμη ει-κόνα της Παναγίας Βρεφοκρατούσας, άλλες εικόνες, εκ των οποίων δύο αμφιπρόσωπες, και αποτοιχισμένες

τοιχογραφίες, όλα έργα προερχόμενα από τη Θεσσαλονίκη που μαρτυρούν το έξοχο επίπεδο της τέχνης στην πόλη κατά το 14ο αιώνα.

ΣΤΗΝ ΕΙΚΟΝΑ ΤΟΥ ΧΡΙΣΤΟΥ ΩΣ «ΣΟΦΙΑ ΤΟΥ ΘΕΟΥ» η μνημειακή μορφή του Χριστού, με τα έντονα φυσιογνωμικά χαρακτηριστικά, διαπνέεται από εξπρεσιονιστικό και αντικλασικό πνεύμα που χαρακτηρίζει έργα ιδίως του β΄ μισού του 14ου αιώνα. Η επωνυμία του Χριστού «Σοφία του Θεού» και οι μεγάλες διαστάσεις της εικόνας αποτελούν ενδείξεις προέλευσής της από το τέμπλο του ναού της Αγίας Σοφίας στη Θευσαλονίκη (εικ. 35).

Η ΕΙΚΟΝΑ ΤΗΣ ΠΑΝΑΓΙΑΣ ΒΡΕΦΟΚΡΑΤΟΥΣΑΣ με την ισορροπημένη σύνθεση, το ήρεμο ήθος και το ζωγραφικό πλάσιμο με μαλακές φωτοσκιάσεις, είναι ένα έξοχο δείγμα της ζωγραφικής στη Θεσσαλονίκη κατά τον πρώιμο 14ο αιώνα (εικ. 36).

Η ΑΠΟΤΟΙΧΙΣΜΕΝΗ ΤΟΙΧΟΓΡΑΦΙΑ από το καθολικό της Μονής Βλατάδων στη Θεσσαλονίκη απεικονίζει τμήμα της Πεντηκοστής. Χρονολογείται μεταξύ των ετών 1360-1380 και, μαζί με άλλα τοιχογραφημένα σύνολα που σώθηκαν σε ναούς της πόλης, δείχνει το υψηλό επίπεδο της ζωγραφικής στο β΄ μισό του 14ου αιώνα (εικ. 37).

35

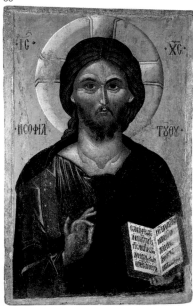

36

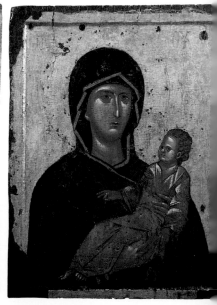

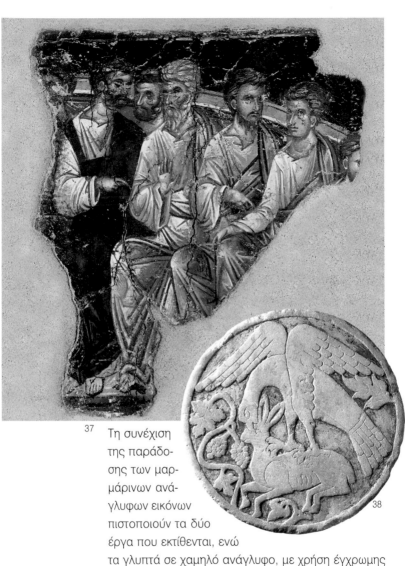

37 Τη συνέχιση της παράδοσης των μαρμάρινων ανάγλυφων εικόνων πιστοποιούν τα δύο έργα που εκτίθενται, ενώ τα γλυπτά σε χαμηλό ανάγλυφο, με χρήση έγχρωμης κηρομαστίχης στο βάθος, χαρακτηρίζουν την τεχνική της εποχής.

ΤΟ ΟΜΦΑΛΙΟ, ΚΥΚΛΙΚΟ ΓΛΥΠΤΟ του 13ου αιώνα, παριστάνει αετό να κατασπαράζει λαγό μέσα σε αμπέλι. Το ομφάλιο κοσμούσε το δάπεδο του ναού της Αγίας Σοφίας της Τραπεζούντας στον Πόντο, που ιδρύθηκε από τον Μανουήλ Ι' Μέγα Κομνηνό (1238-1263). Μεταφέρθηκε στη Θεσσαλονίκη το 1924 από πρόσφυγες του Πόντου (εικ. 38).

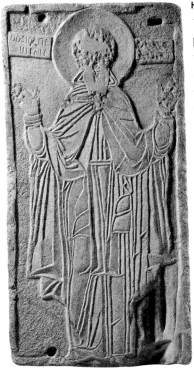

Η ΜΑΡΜΑΡΙΝΗ ΑΝΑΓΛΥΦΗ ΕΙΚΟΝΑ του 13ου - 14ου αιώνα παριστάνει δεόμενο με μοναχικό ένδυμα τον όσιο Δαβίδ της Θεσσαλονίκης. Ο όσιος ασκήτευσε σε μοναστήρι έξω από την πόλη τον 6ο αιώνα. Οι μαρμάρινες εικόνες ήταν ένα δαπανηρό είδος και εργαστήρια κατασκευής τους υπήρχαν μόνο σε μεγάλες πόλεις της αυτοκρατορίας, όπως η Κωνσταντινούπολη και η Θεσσαλονίκη (εικ. 39).

Μια σειρά έργων ταφικού προορισμού, όπως επιτύμβιες επιγραφές, ταφικά ευρήματα, ανάγλυφες πλάκες ψευδοσαρκοφάγων, η σπάνια μονόλιθη σαρκοφάγος του αρχιεπισκόπου Αχρίδας Θεόδωρου Κεραμέα και το τμήμα του ταφικού μνημείου που βρέθηκε στο ναό της Αγίας Σοφίας Θεσσαλονίκης, προσφέρουν πολυσήμαντες πληροφορίες για τις ταφικές συνήθειες, τη ζωγραφική, τη γλυπτική και την προσωπογραφία της εποχής. Παρουσιάζεται επίσης το νομισματοκοπείο της Θεσσαλονίκης, το οποίο χαρακτηρίζεται από πλούσιους και πρωτότυπους νομισματικούς τύπους.

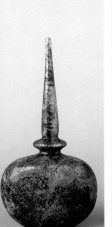

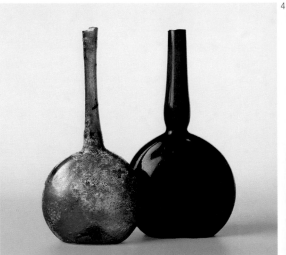

Η έκθεση ενός μεγάλου αριθμού **ΓΥΑΛΙΝΩΝ ΑΓΓΕΙΩΝ** επιβεβαιώνει αφενός την άνθηση της υαλουργίας στην πόλη και αφετέρου πιστοποιεί, με τα εισηγμένα έργα, τις εμπορικές της επαφές με τη Βενετία και την ισλαμική Ανατολή (εικ. 40-42). Με εποπτικά μέσα γίνεται αναφορά στην πνευματική ζωή της Θεσσαλονίκης, η οποία εκδηλώνεται πρωτίστως με την ανανέωση του ενδιαφέροντος για την αρχαία γραμματεία και την καλλιέργεια των κλασικών σπουδών, την ανάπτυξη της αγιολογικής φιλολογίας και των νομικών σπουδών, τομέα στον οποίο έχει να επιδείξει η Θεσσαλονίκη δύο μεγάλες μορφές: τον Κωνσταντίνο Αρμενόπουλο και τον Ματθαίο Βλάσταρη. Επισημαίνεται ακόμη η σημασία

42

της πόλης για την αυτοκρατορία, γεγονός που πιστοποιείται και από τη συχνή ή και μακροχρόνια παραμονή σε αυτήν του αυτοκράτορα και μελών της αυτοκρατορικής οικογένειας.

Η εκθεσιακή ενότητα ολοκληρώνεται με την παρουσίαση, στο πατάρι της αίθουσας, των κεραμικών εργαστηρίων που εντοπίστηκαν στη Μακεδονία και τη Θράκη. Με αφετηρία ζητήματα τεχνολογίας και καινοτομιών στην παραγωγή των κεραμικών της εποχής, παρουσιάζονται προϊόντα των **ΕΡΓΑΣΤΗΡΙΩΝ ΚΕΡΑΜΙΚΗΣ ΤΗΣ ΘΕΣΣΑΛΟΝΙΚΗΣ** (εικ. 43), των Σερρών και του Μικρού Πιστού στη Ροδόπη και η εμπορική τους εξάπλωση.

43

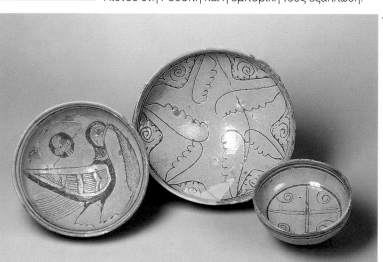

ΣΥΛΛΟΓΗ ΝΤΟΡΗΣ ΠΑΠΑΣΤΡΑΤΟΥ

Το 1993 δωρήθηκε στο Μουσείο, από τις θυγατέρες της συλλέκτριας, η πλούσια και μοναδική σε ποικιλία έργων Συλλογή των ελληνικών θρησκευτικών χαρακτικών της Ντόρης Παπαστράτου. Από τα 198 χαρακτικά της Συλλογής, που χρονολογούνται από το 18ο ως τις αρχές του 20ού αιώνα, εκτίθενται στην αίθουσα αυτή 29 επίλεκτα έργα.

Τα ορθόδοξα θρησκευτικά χαρακτικά είναι ένα εικαστικό είδος με προέλευση από τη Δύση, όπου πρωτοεμφανίστηκε στα τέλη του 14ου αιώνα. Στα μέσα περίπου του 17ου αιώνα, ιστορικές συγκυρίες οδήγησαν στην υιοθέ-

44

τηση αυτού του είδους από την Ορθόδοξη Εκκλησία και μάλιστα από τα μεγάλα μοναστήρια. Η Μονή του Σινά χρησιμοποίησε πρώτη και σε μεγάλη έκταση τα χαρακτικά ως μέσο προβολής και ενημέρωσης των πιστών. **Η ΕΠΙΧΡΩΜΑΤΙΣΜΕΝΗ ΞΥΛΟΓΡΑΦΙΑ** απεικονίζει τον άγιο Ιωάννη της Κλίμακος, ερημίτη της σιναϊτικής ερήμου και κατόπιν ηγούμενο της Μονής Σινά. Το χαρακτικό τυπώθηκε το 1700 στη Λεόπολη (Lviv), άλλοτε στην Πολωνία και σήμερα στην Ουκρανία, κατά παραγγελία της μονής (εικ. 44).

45β

45γ

Τα χαρακτικά, που απεικόνιζαν πανοραμικές απόψεις μο-
νών και πλήθος επιμέρους παραστατικών λεπτομερειών,
υπήρξαν το κύριο μέσον επικοινωνίας των μοναστηριών
με τους απανταχού ορθοδόξους, στους οποίους διανέ-
μονταν ως «ευλογία», παρακινώντας τους να τα ενισχύ-
σουν οικονομικά. Έτσι, η **ΜΟΝΗ ΤΟΥ ΚΥΚΚΟΥ** στην Κύπρο
παρήγγειλε το 1778 στη Βενετία την εκτύπωση ενός χαρα-
κτικού. Σε αυτό παριστάνεται το μοναστήρι, η θαυματουρ-
γή εικόνα της Παναγίας που, κατά την παράδοση, ζωγρά-
φισε ο ευαγγελιστής Λουκάς, κατά παραγγελία της Πανα-
γίας, και τα θαύματα που η εικόνα επιτέλεσε (εικ. 45α-γ).
ΣΤΟ ΧΑΡΑΚΤΙΚΟ ΤΗΣ ΜΟΝΗΣ ΑΓΙΟΥ ΠΑΥΛΟΥ ΣΤΟ ΑΓΙΟ ΟΡΟΣ
απεικονίζεται το φρουριακό συγκρότημα της μονής
με τον περιβάλλοντα χώρο και τα βοηθητικά κτήρια.
Οι παραστάσεις στο πάνω μέρος του χαρακτικού και
οι επιγραφές που τις συνοδεύουν προβάλλουν τα ιε-
ρά κειμήλια που κατείχε το μοναστήρι. Το χαρακτικό
τυπώθηκε στη Βιέννη το 1798 (εικ. 46α-γ).

Παράλληλα, τα χαρακτικά που απεικόνιζαν ιερά πρόσωπα (τον Χριστό, την Παναγία, αγίους) είχαν για τους πιστούς την ίδια λατρευτική αξία με τις ζωγραφισμένες εικόνες, τις οποίες και υποκαθιστούσαν στο εικονοστάσι των σπιτιών των ασθενέστερων οικονομικά τάξεων.

Αρχικά, τα ορθόδοξα χαρακτικά εκτυπώνονταν σε ευρωπαϊκές πόλεις που διέθεταν αφενός την απαραίτητη τεχνολογία και αφετέρου ισχυρές ελληνικές παροικίες, καθώς τις δαπάνες εκτύπωσης αναλάμβαναν, συνήθως, Έλληνες εμπορευόμενοι της διασποράς. Στη συνέχεια όμως οργανώθηκαν χαρακτικά εργαστήρια στο

46β Άγιο Όρος, τα οποία κάλυπταν τις ανάγκες ολόκληρου του ορθόδοξου κόσμου.

Τα έργα που παρουσιάζονται στην έκθεση αντιπροσωπεύουν όλους τους κύριους τόπους εκτύπωσης ελληνικών χαρακτικών: τη Λεόπολη (Lviv) της Ουκρανίας, τη Βενετία, τη Βιέννη, την Κωνσταντινούπολη και το Άγιο Όρος. Ορισμένα από τα χαρακτικά που εκτίθενται είναι πολύτιμα καθώς είναι τα μοναδικά αντίτυπα που διασώθηκαν.

46γ

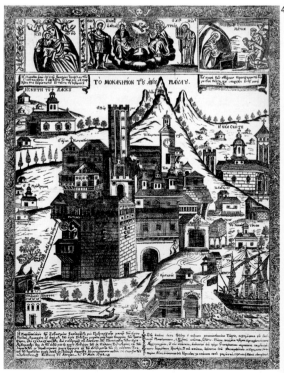

38

ΣΥΛΛΟΓΗ ΔΗΜΗΤΡΙΟΥ ΟΙΚΟΝΟΜΟΠΟΥΛΟΥ

Η Συλλογή του Δημητρίου Οικονομόπουλου δωρήθηκε το 1987 από τη σύζυγό του Αναστασία Ζαμίδου-Οικονομοπούλου, σε εκτέλεση της διαθήκης του. Η Συλλογή, μέχρι να βρει την οριστική της θέση στο Μουσείο, είχε εκτεθεί για μερικά χρόνια σε δύο ορόφους του Λευκού Πύργου. Απαρτίζεται από ένα ποικίλο, ειδολογικά και χρονολογικά, υλικό στο οποίο υπερτερούν, αριθμητικά και ποιοτικά, οι εικόνες. Περιήλθαν στο Μουσείο 1.460 έργα από τα οποία εκτίθεται ένα μέρος.

Για την έκθεση επιλέχθηκαν αντιπροσωπευτικά έργα κάθε κατηγορίας, ώστε να γίνει αντιληπτό στον επισκέπτη το ευρύ φάσμα των ενδιαφερόντων και αναζητήσεων του συλλέκτη. Έτσι, εκτίθενται: κεραμικά, κυρίως εφυαλωμένα βυζαντινά και μεταβυζαντινά επιτραπέζια σκεύη του 12ου-16ου αιώνα, αλλά και ορισμένα πρωιμότερα έργα, του 5ου-7ου αιώνα, όπως η πήλινη «ευλογία» από το προσκύνημα του αγίου Μηνά στην Αίγυπτο. Από τα 630

47
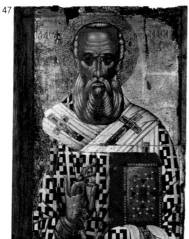

48
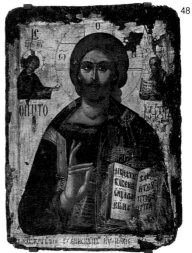

νομίσματα που διαθέτει η Συλλογή, τα οποία καλύπτουν περίοδο 1.600 περίπου χρόνων, εκτίθενται 96 νομίσματα που χρονολογούνται από τον 1ο αι. π.Χ. έως το 17ο αιώνα. Παρουσιάζονται επίσης μερικά έργα εκκλησιαστικής, κυρίως, μεταλλοτεχνίας, που χρονολογούνται από τον 6ο έως το 19ο αιώνα, ένα έγγραφο του πατριάρχη Κωνσταντινουπόλεως Καλλίνικου Δ' (1801-1806, 1808-1809)

και κυρίως εικόνες, οι οποίες αποτελούν τον κύριο όγκο της Συλλογής.

Οι εικόνες αντιπροσωπεύουν όλες σχεδόν τις σχολές και τάσεις της ζωγραφικής, που αναπτύχθηκαν από τα τέλη του 14ου έως το 19ο αιώνα, προσφέροντας ένα πανόραμα της ορθόδοξης τέχνης.

Στην έκθεση οι εικόνες παρουσιάζονται ομαδοποιημένες είτε κατά είδη, όπως εικόνες ιδιωτικής λατρείας, εικόνες τέμπλου κ.ά., ή κατά εικονογραφικά θέματα. Χάρη στην τελευταία κατάταξη ο προσεκτικός επισκέπτης έχει τη δυνατότητα να διακρίνει την ποικιλία των εικονογραφικών αποδόσεων ενός θέματος, να παρακολουθήσει την εξέλιξή του διαχρονικά και να αντιληφθεί την πρόσληψη και την απόδοσή του από διαφορετικές ζωγραφικές σχολές.

Η ΕΙΚΟΝΑ ΤΟΥ ΑΓΙΟΥ ΑΘΑΝΑΣΙΟΥ ΑΛΕΞΑΝΔΡΕΙΑΣ, του 15ου αιώνα, είναι από τις πρωιμότερες της Συλλογής Οικονομόπουλου, αξιόλογο έργο της Κρητικής Σχολής (εικ. 47).

Η ΕΙΚΟΝΑ ΤΟΥ ΠΡΩΙΜΟΥ 16ου αιώνα, με την παράσταση της Προσκύνησης των Μάγων, είναι χαρακτηριστικό παράδειγμα της ιταλοκρητικής τέχνης και της ικανότητας των Κρητικών ζωγράφων να δημιουργούν έργα ανάλογα με το δόγμα του παραγγελιοδότη (εικ. 49).

49

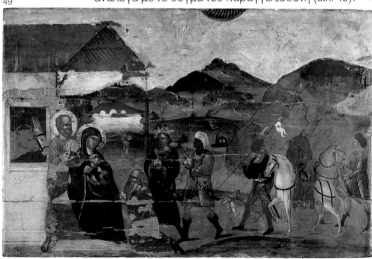

Η ΕΙΚΟΝΑ ΤΟΥ ΧΡΙΣΤΟΥ ΠΑΝΤΟΚΡΑΤΟΡΑ, με ελληνικές και σλαβονικές επιγραφές, είναι έργο που παρήγγειλε ο Σέρβος αρχιεπίσκοπος Ιπεκίου Παΐσιος (1640-1641) σε ελληνικό εργαστήριο, πιθανότατα του Αγίου Όρους (εικ. 48).

«ΤΟ ΒΥΖΑΝΤΙΟ ΜΕΤΑ ΤΟ ΒΥΖΑΝΤΙΟ»

Η ΒΥΖΑΝΤΙΝΗ ΚΛΗΡΟΝΟΜΙΑ ΣΤΟΥΣ ΧΡΟΝΟΥΣ ΜΕΤΑ ΤΗΝ ΑΛΩΣΗ (1453-19ΟΣ ΑΙ.)

Οργανώθηκε με
συγχρηματοδότηση
από την Ε.Ε.,
Επιχειρησιακό
Πρόγραμμα
ΠΟΛΙΤΙΣΜΟΣ, Γ΄ ΚΠΣ.

Στην έκθεση παρουσιάζονται τα στοιχεία της τέχνης και του πολιτισμού του Βυζαντίου που επιβίωσαν στον ελληνικό κόσμο, μετά την άλωση της Κωνσταντινούπολης το 1453 από τους Οθωμανούς Τούρκους. Η μεταβυζαντινή τέχνη, τέχνη κατεξοχήν θρησκευτική, αναπτύχθηκε κάτω από νέες συνθήκες που εξαρτώνταν άμεσα από το είδος της κυριαρχίας στους υπόδουλους Έλληνες. Έτσι, οι ευνοϊκές συνθήκες που επικράτησαν στις υπό βενετική κυριαρχία ελληνικές περιοχές και οι γόνιμες επαφές με τη Δύση διαμόρφωσαν το 15ο αιώνα στην Κρήτη μια σχολή ζωγραφικής που, βασισμένη στην προηγούμενη παλαιολόγεια τέχνη, αφομοίωσε δημιουργικά στοιχεία της σύγχρονης και προγενέστερης ιταλικής ζωγραφικής. Μετά την κατάληψη της Κρήτης από τους Τούρκους το 1669, οι καλλιτέχνες και τα έργα που μετανάστευσαν στα Ιόνια νησιά συνέβαλαν στη δημιουργία της λεγόμενης Επτανησιακής Σχολής, που ως ένα βαθμό διαδέχτηκε την Κρητική Σχολή. Αντίθετα, στις τουρκοκρατούμενες ελληνικές περιοχές η υποδούλωση σ' έναν αλλόδοξο κατακτητή ευνόησε την προσκόλληση σε συντηρητικότερες εκδοχές της βυζαντινής τέχνης, με ελάχιστες εξαιρέσεις.

Τα μεγάλα μοναστικά κέντρα του ελλαδικού χώρου, και ιδίως του Αγίου Όρους, αναδείχτηκαν το 16ο αιώνα στους κύριους μοχλούς προώθησης της τέχνης, αναθέτοντας έργα μεγάλης κλίμακας τόσο στους Κρητικούς ζωγράφους όσο και στους ζωγράφους της σχολής που αναπτύχθηκε το 16ο αιώνα στη βορειοδυτική Ελλάδα. Το Άγιο Όρος διατήρησε το ρυθμιστικό ρόλο του στα ζητήματα της τέχνης και το 18ο αιώνα, όταν εκεί αναπτύχθηκε ένα, λόγιου χαρακτήρα, ζωγραφικό κίνημα με αναδρομικές τάσεις στη ζωγραφική του πρώιμου 14ου αιώνα στο μακεδονικό χώρο.

Μέσα σε αυτό το γενικό πλαίσιο παρουσιάζονται στην έκθεση, αντικριστά σε δύο πλευρές της αίθουσας, έργα

που αντιπροσωπεύουν διαχρονικά τις τάσεις και τις ζωγραφικές σχολές στις τουρκοκρατούμενες και στις βενετοκρατούμενες ελληνικές περιοχές.

ΣΤΙΣ ΔΥΟ ΣΑΝΙΔΕΣ ΤΟΥ ΕΠΙΣΤΥΛΙΟΥ ΤΕΜΠΛΟΥ παριστάνονται, κάτω από ανάγλυφα τόξα, οι απόστολοι ως τη μέση,

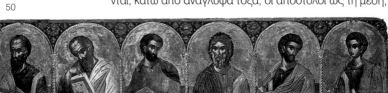

σε ποικιλία στάσεων και κινήσεων. Το επιστύλιο αποδίδεται στο σπουδαίο ζωγράφο Φράγγο Κατελάνο, κατεξοχήν εκπρόσωπο της Σχολής της Βορειοδυτικής Ελλάδος το 16ο αιώνα (εικ. 50).

Η ΕΙΚΟΝΑ ΤΗΣ ΠΑΝΑΓΙΑΣ ΓΑΛΑΚΤΟΤΡΟΦΟΥΣΑΣ ζωγραφίστηκε το 1784 από το ζωγράφο Μακάριο, από το χωριό

51

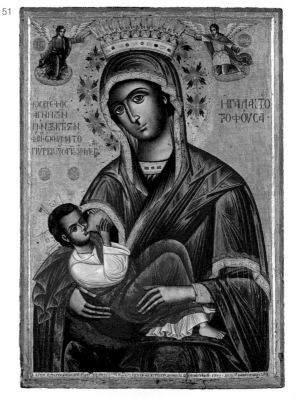

Γαλάτιστα στη Χαλκιδική. Ο Μακάριος και η συνοδεία του είναι γνωστοί κυρίως από τοιχογραφίες που φιλοτέχνησαν σε μονές του Αγίου Όρους (εικ. 51).

Η ΕΙΚΟΝΑ ΜΕ ΤΗΝ ΚΡΙΣΗ ΤΟΥ ΠΕΤΕΦΡΗ, καθώς και οι υπόλοιπες τρεις που εκτίθενται, αποτελούν μέρος ενός

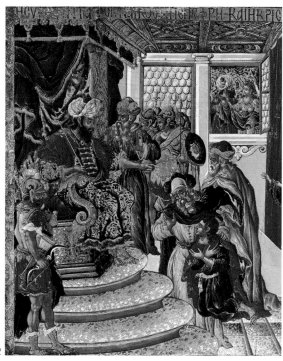

52

ευρύτερου συνόλου εικόνων που έχουν διασπαρεί σε διάφορα ευρωπαϊκά μουσεία και συλλογές. Σε αυτές παριστάνεται η ιστορία του Ιωσήφ από την Παλαιά Διαθήκη. Ο Κρητικός ζωγράφος Θεόδωρος Πουλάκης, που τις ζωγράφισε στο διάστημα 1677-1682, χρησιμοποίησε ως πρότυπα, σε αρκετές περιπτώσεις, φλαμανδικές χαλκογραφίες (εικ. 52).

Στην έκθεση προσεγγίζονται και ορισμένα επιμέρους θέματα που εμφανίζονται για πρώτη φορά στη μεταβυζαντινή περίοδο. Το ένα αναφέρεται στην εμφάνιση των θρησκευτικών χαρακτικών, του νέου είδους εικαστικής έκφρασης που υιοθέτησε το 17ο αιώνα η Ορθόδοξη Εκκλησία από τη Δύση. Το δεύτερο θέμα αναφέρεται στους νεομάρτυρες, τη λατρεία των οποίων προώθησε η Ορθόδοξη Εκκλησία προκειμένου να

43

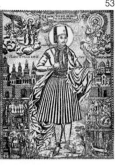

53

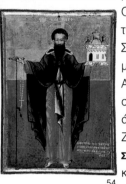

54

ενισχύσει –μέσω του παραδείγματός τους– το φρόνημα των δοκιμαζόμενων χριστιανών και να αναχαιτίσει το κύμα των εξισλαμισμών. Τα χαρακτικά συνέβαλαν, σε αυτή την περίπτωση, στη γρήγορη διάδοση της λατρείας των νεομαρτύρων που απεικόνιζαν.

ΤΟ ΧΑΡΑΚΤΙΚΟ, που χρονολογείται στα μέσα του 19ου αιώνα, παριστάνει το νεομάρτυρα Γεώργιο από τα Ιωάννινα, με τη χαρακτηριστική τοπική ενδυμασία. Ο άγιος μαρτύρησε το 1838 και η αγιοποίησή του από την Ορθόδοξη Εκκλησία έγινε πολύ σύντομα μετά το θάνατό του (εικ. 53).

Στην έκθεση θίγεται επίσης το θέμα της άνθησης του μοναχισμού στη Μακεδονία το 16ο αιώνα, εκτός του Αγίου Όρους, με την παρουσίαση εικόνων που παριστάνουν προσωπικότητες του μοναχισμού, όπως ο άγιος Διονύσιος του Ολύμπου και ο όσιος Νικάνωρ της Ζάβορδας, που συνέβαλαν στην εξάπλωσή του.

ΣΤΗΝ ΕΙΚΟΝΑ ΤΟΥ 1788 ΠΑΡΙΣΤΑΝΕΤΑΙ Ο ΟΣΙΟΣ ΝΙΚΑΝΩΡ κρατώντας ομοίωμα της μονής της Ζάβορδας που ίδρυσε ο ίδιος. Ο όσιος, με έντονη δράση στη Δυτική Μακεδονία, είναι μία από τις σημαντικότερες προσωπικότητες του μοναχισμού κατά το 16ο αιώνα (εικ. 54).

Εκτίθενται ακόμη μερικά εξαιρετικά δείγματα εκκλησιαστικής χρυσοκεντητικής, όπως ο **ΧΡΥΣΟΜΕΤΑΞΟΣ ΣΑΚΚΟΣ** που ανήκε στον επίσκοπο Μελενίκου Ιωαννίκιο (1745-1753). Η κεντημένη επιγραφή στο βαρύτιμο ύφασμα πληροφορεί ότι κατασκευάστηκε από τον Σέρβο Χριστόφορο Ζεφάροβιτς, ταλαντούχο καλλιτέχνη τοιχογραφιών και εικόνων, χαλκογραφιών και εκκλησιαστικών χρυσοκεντημάτων (εικ. 56α-β).

Επίσης, σπάνιο για το θέμα του είναι ένα **ΧΡΥΣΟΜΕΤΑΞΟ ΕΠΙΜΑΝΙΚΙΟ** κοσμημένο με μαργαριτάρια. Κατασκευάστηκε για τον επίσκοπο Θεσσαλονίκης Γεράσιμο από την Κρήτη (1788-1810), ο οποίος παριστάνεται γονατιστός μπροστά στον άγιο Δημήτριο, ενώ πίσω φαίνεται η τειχισμένη πόλη (εικ. 55).

Τέλος, εκτίθενται λειτουργικά βιβλία και λαμπρά δείγματα εκκλησιαστικής αργυροχοΐας. Τα τελευταία είναι ως επί το πλείστον δάνεια από το Μουσείο Μπενάκη.

Στο διάδρομο, στην έξοδο από την κεντρική αίθουσα, παρουσιάζονται, σε δύο προθήκες αντίστοιχα, στοιχεία του ιδιωτικού βίου και προϊόντα των εργαστηρίων εφυαλωμένης κεραμικής, που συνεχίζουν την τεχνολογία κατασκευής και τις τεχνικές διακόσμησης της προηγούμενης βυζαντινής περιόδου.

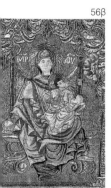
56β

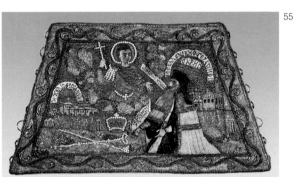
55

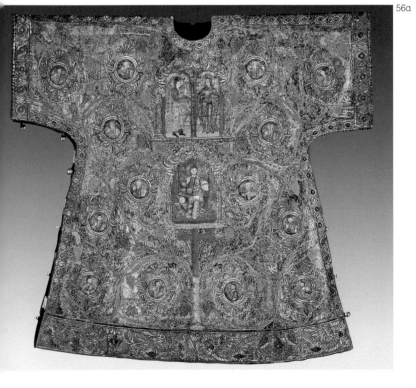
56α

Οργανώθηκε με
συγχρηματοδότηση
από την Ε.Ε.,
Επιχειρησιακό
Πρόγραμμα
ΠΟΛΙΤΙΣΜΟΣ, Γ' ΚΠΣ.

ΑΝΑΚΑΛΥΠΤΟΝΤΑΣ ΤΟ ΠΑΡΕΛΘΟΝ

Η έκθεση, που παρουσιάζεται στην τελευταία αίθουσα του Μουσείου και αποτελεί την κατακλείδα της εκθεσιακής πορείας, προσπαθεί να δώσει στον επισκέπτη κάποιες απαντήσεις σε ερωτήματα που ενδεχομένως γεννήθηκαν κατά την περιήγησή του στο Μουσείο, αλλά και σε κάθε αρχαιολογικό μουσείο. Ερωτήματα που αναφέρονται στην πανανθρώπινη και διαχρονική ανάγκη γνώσης του παρελθόντος, στις μεθόδους ανάκτησής του, στους τρόπους χρονολόγησης των υλικών καταλοίπων του, στην τύχη των αρχαιοτήτων που ανακαλύπτονται μέσα στις σύγχρονες πόλεις, στο ρόλο της συντήρησης κ.ά. Ακόμα η έκθεση περιγράφει τις διανοητικές και τεχνικές διαδικασίες που καθιστούν το ανασκαφικό εύρημα μουσειακό έκθεμα.

Τα θέματα αυτά παρουσιάζονται με εποπτικά μέσα και κυρίως με τη βοήθεια των νέων τεχνολογιών. Το μόνο αυθεντικό έκθεμα στην αίθουσα είναι ένα μεγάλο τμήμα ψηφιδωτού δαπέδου παλαιοχριστιανικής οικίας, που αποκαλύφθηκε σε σωστική ανασκαφή οικοπέδου στην Άνω Πόλη της Θεσσαλονίκης.

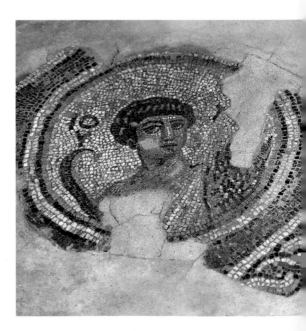

ΤΟ ΨΗΦΙΔΩΤΟ ΔΑΠΕΔΟ κοσμούσε το τρικλίνιο αστικής έπαυλης του 5ου αιώνα. Απεικονίζονται σε αυτό ο ζωδιακός κύκλος καθώς και προσωποποιήσεις μηνών και ανέμων (εικ. 57).

Το, αποσπασμένο από την αρχική του θέση, ψηφιδωτό δάπεδο περιβάλλεται και υπομνηματίζεται υπαινικτικά από μια σύγχρονη εικαστική δημιουργία, μια τοιχογραφία της ζωγράφου Δήμητρας Καμαράκη, που ανακαλεί στη μνήμη μας το σύνηθες αστικό τοπίο των σύγχρονων ελληνικών πόλεων, στο οποίο ανακαλύπτονται συχνά και συνυπάρχουν ασφυκτιώντας και υποβαθμισμένες οι αρχαιότητες. Η έκθεση ολοκληρώνεται με μια ηλεκτρονική αναδρομή στην ιστορία των μουσείων.

57

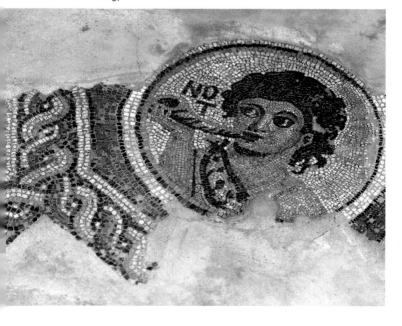

ΕΚΔΟΣΕΙΣ ΚΑΠΟΝ

Μακρυγιάννη 23-27, Αθήνα 117 42,
Τηλ./Fax: (210) 9214 089, 9235 098
e-mail: kapon_ed@otenet.gr
www.kaponeditions.gr